Die Südkirche in Esslingen

Die Südkirche in Esslingen

So habe ich nun ein Haus gebaut dir zur Wohnung,
eine Stätte, dass du ewiglich da wohnest.

Die Südkirche, am Hang oberhalb der Esslinger Pliensau-Vorstadt gelegen, ist sicher das kunsthistorisch interessanteste Bauwerk der Stadt aus dem 20. Jahrhundert. Als städtebauliches Gegenstück zur gotischen Frauenkirche auf der gegenüber liegenden Seite des Neckartals wurde sie von Martin Elsaesser entworfen und 1925–26 errichtet.

Das Projekt Südkirche konnte nur realisiert werden, weil alle evangelischen Gemeinden der Stadt Esslingen sich als Einheit verstanden und sich auch verantwortlich fühlten; denn nur dank des Einsatzes Vieler erstrahlt die Kirche in ihrer heutigen Besonderheit.

Über den Dächern der Pliensau-Vorstadt

»Wie eine feste Burg liegt unsere Kirche nun am Berg. Zwar war es eine zeitlang durch die Bodenschwierigkeiten ein weichender Berg und fallender Hügel. Darum wurde es ein schwerer Sorgenberg und für manche ja wohl ein Berg der Ärgernisse. Aber für die Gemeinde ist es nun ein Berg Gottes geworden, zu dem sie ihre Augen aufhebt als zu einer festen Burg.«

Als Otto Riethmüller mit diesen Worten den Gottesdienst zur Einweihung der Südkirche im November 1926 eröffnete, lag bereits eine wechselvolle Geschichte hinter der Südkirchengemeinde. In einem neuen Stadtteil, der erst ungefähr 70 Jahre alt war, musste sich eine Gemeinde finden und sammeln. Von den Anfängen in privaten Häusern war es ein weiter Weg bis zum Bau der imposanten Kirche am Berg.

Der Kirchenbau sowie der neu errichtete Stadtteil bezeugen den Urbanisierungsprozess der Jahrhundertwende. Seit der ersten Hälfte des 19. Jahrhunderts hatte sich die einstige Freie Reichsstadt Esslingen rasant zu einer prosperierenden Industriestadt entwickelt.

Mit dem Voranschreiten der Industrialisierung – in der Bürgerschaft fehlte es nicht an Offenheit gegenüber neuen Unternehmern und

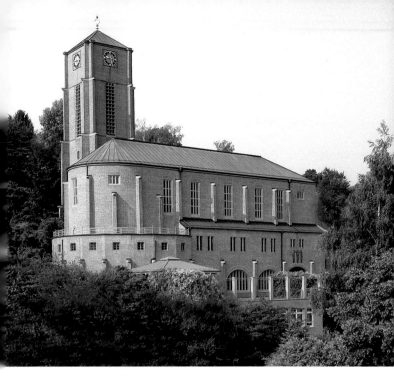

▲ *Ansicht der Südkirche von Nordosten*

neuen Produktionsweisen – reichten die angesessenen Arbeitskräfte in der Stadt nicht mehr aus: Durch den Ausbau der Textilfabriken und besonders nach der Gründung der Maschinenfabrik Esslingen begann ein enormer Zuzug. Der Bau der Eisenbahnlinie 1845 zwischen Cannstatt und Esslingen brachte endgültig den Aufschwung: Menschen und Material gelangten auf leichtem Wege in die Stadt. Die über Jahrhunderte etwa gleich gebliebene Einwohnerzahl von 7000 Menschen erhöhte sich bis 1875 auf etwa 19 500. Diese zum Teil neuen Esslinger Bürger mussten irgendwo wohnen: Neuer Raum für Fabriken und Wohnungen wurde benötigt. Und nun wurde das Gebiet »Über der Brück« jenseits der alten Stadt attraktiv. Bis dahin hatte es dort nur den

berüchtigten Galgenplatz gegeben und Gärten; sogar Weinbauflächen sind für die linke Neckarseite bezeugt.

So bestimmten ab 1865 Fabrikgebäude und Villen aus der Gründerzeit das Bild der neuen Pliensau-Vorstadt, wobei altdeutsche Fachwerkgiebel und ausladende Backsteinfassaden die Prosperität der beginnenden Industrialisierung widerspiegelten. Duderstadt, Gruner Roser und Stiefelmayer sind die bekanntesten Namen aus dieser Anfängen. Um 1910 war der Ort am linken Neckarufer eine bevorzugte Wohngegend für vermögende Familien. In bester Panoramalage mit Blick auf den Fluss und die Altstadt waren an den Hängen des Zoll- und Eisbergs vornehme Villen entstanden. So hatte der Gründer der Esslinger Maschinenfabrik, Emil Kessler, bereits 1856 seinen Sommersitz an den Hang des Zollbergs bauen lassen.

Neben den schönen Einzelhäusern prägen bis heute große dreistöckige Wohnhäuser das Bild der Vorstadt: sie sind Ausdruck der wachsenden Arbeiterschaft seit der Mitte des 19. Jahrhunderts. So konnte sich Esslingen – und hier besonders die Vorstadt – zu einer Hochburg der württembergischen Arbeiterbewegung entwickeln.

Das Gefühl der Verpflichtung gegenüber den Arbeitern und ein gewisses protestantisches Ethos hatte die Gründergestalten der Esslinger Industrie immer wieder zu karitativen Stiftungen angehalten. So geht auch die erste 1880 eingerichtete »Kleinkinderpflege« in »Steck's Säle« zwischen Kreuzgarten- und Uhlandstraße auf die Initiative der Fabrikanten der Vorstadt zurück. Dies war der zweite kirchliche Kindergarten in Esslingen. Im ersten Jahr wurden bereits 77 Kinder betreut, und 1882 waren es schon 100 Kinder. An Pfingsten 1901 fand hier dann auch der erste Gottesdienst in der Pliensau-Vorstadt statt.

Neben den zunehmend beengten Räumlichkeiten in »Steck's Säle«, die mehr für die weibliche Gemeindejugend reserviert waren, gab es ab 1892 eine größere Versammlungsmöglichkeit in der Uhlandstraße 14. Heute befindet sich dort ein evangelischer Kindergarten. Ins »Schüle« gingen bald nicht nur die Kinder, sondern es entwickelte sich zu einem Kristallisationspunkt der evangelischen Gemeinde. Es wurden Bibelstunden, Singstunden und Gottesdienste dort abgehalten. Seit 1903 waren diese Räumlichkeiten allein in kirchlicher Nutzung;

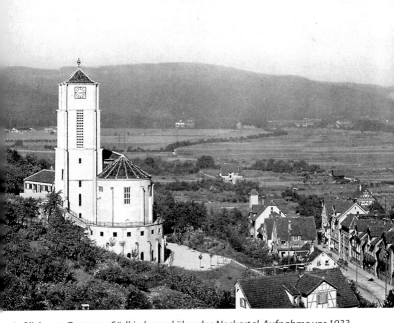

▲ *Blick von Osten zur Südkirche und über das Neckartal, Aufnahme vor 1933*

dort feierte man 1909 die Eröffnung einer provisorischen Pfarrstelle, die erst 1919 mit der Investitur von Otto Riethmüller in eine ordentliche Pfarrei umgewandelt wurde.

In einem erblühenden Stadtteil mit überwiegend mittelständischem Gewerbe wuchs auch die Zahl der Gemeindeglieder stetig an; 1913 zählte die Gemeinde bereits über 4000 Menschen. Die Raumnot kann man sich lebhaft vorstellen. So gab es schon 1909 erste Pläne für einen Kirchenbau, woraufhin sich der Kirchenbauverein gründete.

Angesichts der explodierenden Gemeindezahlen beschloss der Kirchenbauverein 1913 die Vereinsbeiträge zu erhöhen, um den Kirchenbau voranzutreiben. Anfang 1914 kaufte er den Bauplatz an der Ecke

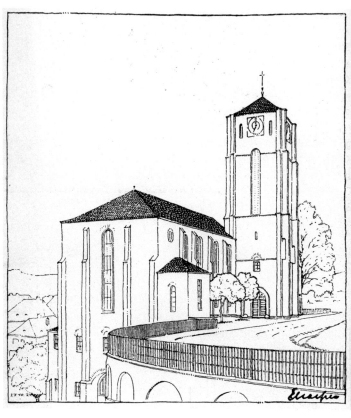

▲ *Entwurfszeichnung Martin Elsaessers von 1924*

Spitalsteige / Hohe Straße. Der Ausbruch des Ersten Weltkriegs vereitelte aber vorerst die weiteren Planungen.

Nachdem der Krieg beendet war, wurde das Projekt 1919 wieder aufgenommen. Als Otto Riethmüller im gleichen Jahr zum Pfarrer in der Vorstadt berufen wurde, erhielt die neu erstandene Gemeinde in ihm einen lautstarken Fürsprecher für den Bau einer Kirche.

Als Berater für den Bau konnte der Architekt und damalige Bausachverständige des evangelischen Konsistoriums in Württemberg, *Martin Elsaesser* (1884–1957), gewonnen werden. Noch im gleichen Jahr legte er zwei Entwürfe vor: den einer »**großen Volkskirche**«, die zugleich als Kriegsgedächtniskirche dienen und mehr als 3000 Personen fassen sollte, und den einer »**kleinen Volkskirche**« mit insgesamt 927 Sitzplätzen, der schließlich realisiert wurde.

Der Bau konnte freilich erst am 28. Mai 1925 beginnen, denn die galoppierende Inflation zu Beginn der 1920er Jahre hatte das für die Kirche angesparte Geld entwertet. Der Verkauf kircheneigener Grundstücke an die Stadt Esslingen sicherte zunächst die Finanzierung. Das Geld blieb auch in der Folgezeit das Hauptproblem. Der »weichende Berg und fallende Hügel«, der »Sorgenberg« von dem Riethmüller bei

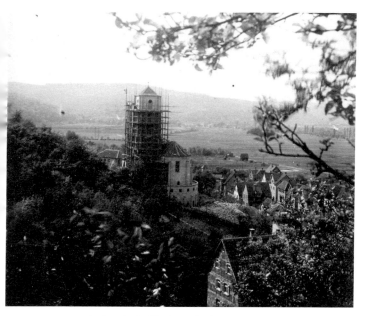

▲ *Bau der Südkirche, Aufnahme von 1926*

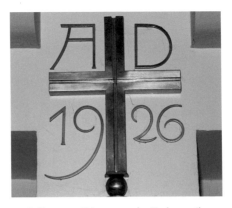

▲ *Kreuz zur Erinnerung der Kirchenweihe*

der Einweihung sprach, verwies auf die praktischen Schwierigkeiten. Schon bei der Gründung des Baus hatten sich unliebsame geologische Überraschungen offenbart: Eine auf Mergel schief gelagerte und zerklüftete Sandsteinschicht erforderte viel umfangreichere Gründungsmaßnahmen und tiefer reichende Stahlbetonfundamente als erwartet, vor allem unter dem Turm. Die Baukosten kletterten dadurch in Dimensionen, die vom Budget der Kirchengemeinde nicht einmal annähernd gedeckt waren. Im Juni 1924 noch mit 140 000 bis 160 000 Reichsmark beziffert, war man im Mai 1925 bereits bei 330 000 Mark. Die endgültige Summe betrug noch einmal fast das Doppelte, nämlich 610 970 Mark.

Neben dem großen Gründungsaufwand und der Inflation waren noch weitere Ursachen für die Kostenexplosion verantwortlich. Elsaesser nahm im Laufe des Jahres 1925 die Stelle als Leiter des Hochbauamts von Frankfurt am Main an und konnte somit die Bauausführung nicht selbst leiten. Nach langen Querelen verzichtete Elsaesser zwar auf sein Architektenhonorar, aber Abstriche an den ursprünglichen Entwürfen waren dennoch unvermeidlich. So wurde das Kirchenschiff um 2,40 Meter niedriger ausgeführt als vorgesehen; Turm und Schiff bekamen anstelle des geplanten Kupferdachs ein Ziegeldach, und auf das beabsichtigte Gemeindehaus unterhalb der Kirche wurde ganz

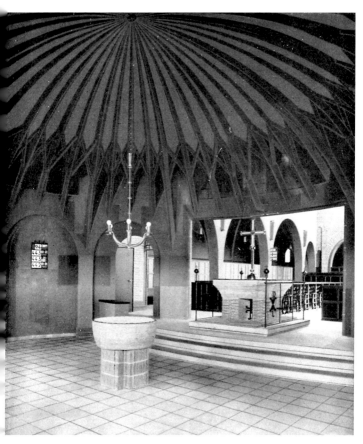

▲ *Blick in die Feierkirche, Aufnahme vor 1933*

verzichtet. Am 14. November 1926 fand nach diesen schwierigen Anfängen dann doch die Einweihungsfeier statt.

Erst in den 1980er Jahren erhielten Turm und Schiff ihr Kupferdach, und in den frühen 1990er Jahren entstand das Gemeindehaus nach neuen Plänen.

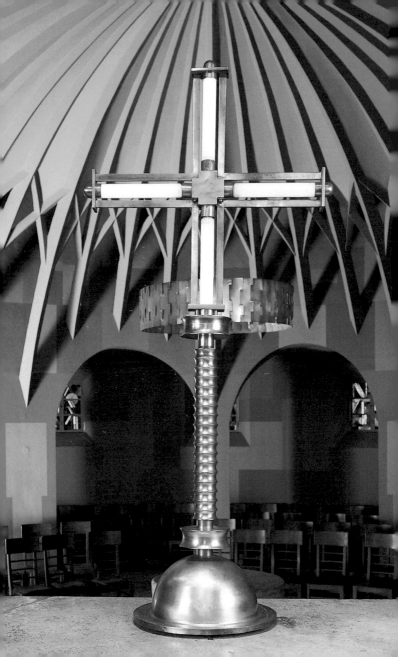

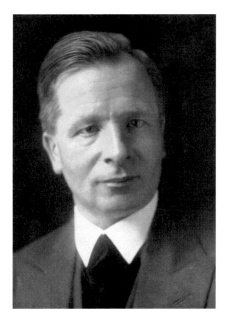

▲ *Otto Riethmüller im Alter von 46 Jahren*

Otto Riethmüller (1889–1938)

Anbetend, Herr, wir singen / das Lied der Ewigkeit,
zu dir zurück wir bringen / die anvertraute Zeit.

»Der Lobsänger Gottes« – so nannte Friedrich von Bodelschwingh den Theologen und charismatischen Kirchenführer Otto Riethmüller, der tiefe Spuren sowohl in der Gemeinde als auch in der Südkirche selbst hinterlassen hat. Er wurde 1918 als erster Pfarrer an die Südkirche berufen. Es galt, in schwierigen Zeiten nach dem verlorenen Ersten Weltkrieg eine Gemeinde aufzubauen und ihr ein Zuhause zu geben.

Riethmüller erscheint als eine der prägenden Gestalten der evangelischen Kirche im 20. Jahrhundert, deren Einfluss bis zum heutigen Tag auf vielfältige Weise zu spüren ist. Nicht nur in diesem Kirchengebäude, dessen Baustil und architektonische Ausgestaltung von seiner

Inspiration geprägt ist, begegnen wir seinen Spuren, sondern auch in der Geschichte der evangelischen Jugendarbeit.

Auf seine Initiative hin wurden Jahreslosungen und Monatssprüche eingeführt, die bis heute in der Ausübung des Glaubens eine nicht unbedeutende Rolle spielen. Riethmüllers künstlerische Befähigungen gaben ihm die Möglichkeit, besonders die Kirchenmusik und das Kirchenlied für die Verkündigung zu nutzen. Mehrere seiner Kirchenlieder fanden Eingang in das Gesangbuch. Außerdem gab er die Lieder der Böhmischen Brüder heraus. Neue Liederbücher – »Ein neues Lied« (1932) und »Der helle Ton« – entstanden.

Riethmüller erscheint vor dem Hintergrund der historischen Ereignisse als ein Mensch voller Widersprüche. Seine Person und auch sein Werk polarisieren die Menschen: Die einen ehren ihn noch heute als begnadeten Menschenführer, der maßgeblich die evangelische Jugendarbeit mitbegründet hat, während die anderen ihn als Opportunisten mit deutsch-nationaler Gesinnung sehr distanziert sehen.

Otto Riethmüller wurde am 26. Februar 1889 in Bad Cannstatt in eine pietistisch geprägte Familie hineingeboren. Als ältestes von fünf Kindern nahm er 1907 das Theologiestudium in Tübingen auf. Adolf Schlatter gehörte zu seinen Lehrern. Nach der Ordination wirkte er an verschiedenen Stellen, so in Heilbronn und Kloster Schöntal, wo er am theologischen Seminar Kinder unterrichtete. Danach folgte eine Rückkehr nach Bad Cannstatt, von wo aus er seinen Ruf nach Esslingen erhielt. Die äußeren Bedingungen für die theologische und seelsorgerische Arbeit waren denkbar ungünstig, denn das Gotteshaus war erst noch zu erbauen. So klingt auch Riethmüllers Beschreibung seiner neuen Stelle eher etwas verhalten: »*Nachdem ich Großstadt- und Kleinstadtgemeinde, auch eine geschlossene Landgemeinde in längerem und kürzerem Dienst kennengelernt hatte, wurde mir die große und seltene Aufgabe gestellt, eine Vorstadtgemeinde eines größeren Industrieortes, der zugleich eine eingesessene Bürgerschaft besaß, in ihrem Gemeindeleben von Grund aus aufzubauen. Und das in einem geschichtlich denkwürdigen Augenblick. Der Anfang lag wenige Wochen vor der Revolution 1918.*«

Alle Quellen berichten übereinstimmend, dass das Gemeindeleben unter der leitenden Hand von Otto Riethmüller zu blühen begann,

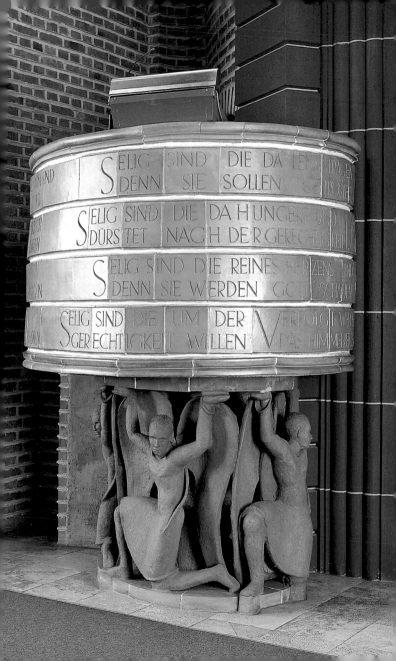

besonders die Arbeit an und mit der Jugend hat ihm am Herzen gelegen. Die Menschen strömten wohl zu seinen wöchentlichen Bibelstunden. Kinder- und Jugendgruppen konstituierten sich. Außerdem gab es bald einen Kirchen- und Posaunenchor. Riethmüller fühlte sich Zeit seines Lebens von der pietistischen Vorstellung getrieben, dass die Botschaft vom Reich Gottes sich im Alltag niederschlagen solle.

1924 wurde er in den Vorstand der evangelischen weiblichen Jugend in Württemberg gewählt. Von dort war es nur noch ein Sprung, bis er 1928 zum Direktor des evangelischen Verbands für die weibliche Jugend in Berlin ernannt wurde. Dem Wirken Riethmüllers kam es entgegen, dass im ersten Drittel des Jahrhunderts sich die Bildung großer Anstalten und christlicher »Werke« vollzog, die auf der Basis freier Vereine die innere Mission vorantreiben wollten.

Schließlich beteiligte er sich am Widerstand gegen das nationalsozialistische Regime: Er kämpfte vergeblich gegen die Eingliederung der evangelischen Jugend in die Hitlerjugend. 1935 ernannten ihn die Widerständler zum Vorsitzenden der Reichsjugendkammer der Bekennenden Kirche. Im November 1938 verstarb Otto Riethmüller. Er wurde in Bad Cannstatt auf dem Uffkirchhof begraben.

Neben Singen und Gebet stand die Bibel im Zentrum der Riethmüller'schen Theologie. Seit 1930 gibt es die Jahreslosungen, ein Jahr später kamen die Monatssprüche und Lieder dazu. Es entstanden zahlreiche Hilfen zur Bibelarbeit, die die Sprachfähigkeit der jungen Leute gegenüber den neuen Machthabern fördern sollten. Durch intensive Bibelkenntnis kann das Evangelium als froh machende Botschaft erfahrbar werden, die Orientierung und Kraft gibt für die täglichen Anforderungen.

Ohne die Wandervogelbewegung der 1920er Jahre sind die jugendbewegten Veranstaltungen Riethmüllers nicht zu denken. Zu dieser Zeit hielt Riethmüller viele Vorträge, in denen er die brennenden sozialpolitischen Themen nach dem Krieg mit theologischen Ausführungen verband. So trugen die Vorträge Titel wie »Die Revolution im Licht des Evangeliums« oder »Hat das Christentum im Weltkrieg bankrott gemacht?« und »Woher wissen wir, dass Jesus gelebt hat?« Er diagnostizierte eine geistige und soziale Krise, ohne revolutionäre Umstürze zu

befürworten. Er war konservativ in seinen Ansichten und überzeugt von einer patriarchalischen Vorstellung von Führung und Gefolgschaft. Seine politischen Ansichten brachten ihn anfänglich in die Nähe der Nationalsozialisten, die er mit einem Hymnus begrüßte. Seine theologischen Texte aus dieser Zeit vermitteln aber den Eindruck, dass er den Nationalsozialismus als Konkurrenz zur Botschaft Gottes empfand. Mit kämpferischer Rhetorik und prophetischem Ausdruck versuchte er, die Jugendlichen von der wunderbaren Herrschaft Gottes zu überzeugen. Deshalb fühlte er sich auch der Bekennenden Kirche verpflichtet, die sich gegen den totalitären Anspruch der Nazis in Glaubensfragen wehrte. 1934 formulierte er in einem Text: »Nur diejenige Kirche kann wirklich und auf die Dauer ihrem Volk helfen und dienen, die ihren eigenen und nicht fremden Gesetzen folgt, und das gilt auch für die Jugendarbeit in der Kirche.« So kann man Riethmüllers Losungen und Lieder, Singgottesdienste, Sprechmotetten und Bibelleseanweisungen als theologischen Gegenentwurf zur politischen Situation interpretieren: »Wenn jetzt es um uns dunkelt, / sei selber unser Licht, / und wenn das Irrlicht funkelt, / laß uns verirren nicht.« (1934)

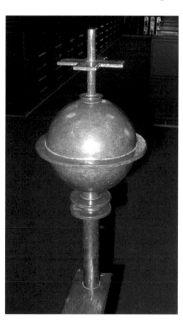

▲ *Kugelkreuz am Altar*

Otto Riethmüllers theologisches Verständnis kulminiert in einem Symbol: der **Weltkugel mit dem Kreuz**. Schon 1926 findet man in der Südkirche mehrfach dieses Zeichen; später wird es seinen Grabstein zieren. Das Kugelkreuz kann verstanden werden als Bekenntnissymbol: Das Kreuz Jesu Christi steht über der Welt und nicht das Hakenkreuz und die damit verbunde-

nen totalitären Ansprüche. Dieses Zeichen stand und steht bis heute für die evangelische Jugend. Die Weltkugel mit dem Kreuz konnte die verschiedenen christlichen, evangelischen Gruppierungen einigen, weil es die gemeinsame Mitte, Jesus Christus, ins Zentrum rückt. Riethmüller verband mit dem Symbol das Wort aus dem Johannesevangelium: »*In der Welt habt ihr Angst, aber seit getrost, ich habe die Welt überwunden.*« Das Kugelkreuz eröffnet den Horizont zur ewigen Herrlichkeit Gottes.

Pfarrer Paul Schmidt

»*Für diejenigen, die in der Menschen Hände gefallen sind*« – mit dieser Fürbitte bat Pfarrer Paul Schmidt (1893 – 1973) um den Segen für die vielen Menschen, die während der Naziherrschaft verfolgt, eingekerkert, gefoltert und ermordet wurden. Paul Schmidt, der 1928 als Nachfolger Riethmüllers die Südkirchengemeinde übernahm und bis 1959 betreute, bewies ungewöhnlichen Mut, wenn es um die Auseinandersetzung mit den Nationalsozialisten ging, und nannte von der Kanzel die Vorgänge klar und unerschrocken beim Namen.

Mit vielen anderen Pfarrern gehörte er im Dritten Reich der Evangelischen Bekenntnisgemeinschaft in Württemberg an, die sich für die Ziele der Bekennenden Kirche einsetzte. Zeitweilig war er auch deren Leiter. Als Landesbischof Wurm 1934 unter Hausarrest gestellt wurde, stand Paul Schmidt mit den meisten Pfarrern des Dekanats Esslingen treu zum Landesbischof.

In den Kriegsjahren beteiligte er sich mit seiner Frau an der »Pfarrhauskette«: Jüdische Mitbürger fanden Zuflucht in der Südkirche; im so genannten »Judenloch« – einem Hohlraum im Bereich der hinteren Empore, der heute nicht mehr sichtbar ist – konnten sie sich verbergen. Die besondere Architektur von Kirche und Pfarrhaus erwies sich hier als segensreich. Nützlich als Fluchtweg und Versteck waren die unübersichtlich wirkenden und von außen oft nicht einsehbaren Türen ins Freie sowie die Wandschränke im Pfarrhaus, die bis heute von zwei Seiten geöffnet werden können.

Die Südkirche: ein Meisterwerk des Expressionismus

Die Himmel erzählen die Ehre Gottes,
und die Feste verkündigt seiner Hände Werk.

Die Esslinger Südkirche ist eines der bedeutendsten Kirchenbauwerke des Expressionismus in Deutschland. Expressionistische Architektur wollte mit ausdrucksstarken, fantasievollen, bisweilen ins Monumentale gesteigerten Formen ihre Eindrücke und Stimmungen in einer von massiven politischen und sozialen Umbrüchen geprägten Zeit zum Ausdruck bringen.

Kennzeichnend für die Architektur des Expressionismus ist eine Tendenz zum Gesamtkunstwerk. Backstein und teilweise Beton waren beliebte Baustoffe. Im Gegensatz zum Stil der Neuen Sachlichkeit oder des Neuen Bauens, der in den 1920er Jahren aufkam, bevorzugten expressionistische Architekten einerseits runde und geschwungene, andererseits aber auch gezackte, fast schon bizarr wirkende Formen, die in ihrem Höhendrang sehr bewusst Assoziationen an die Gotik wecken sollten.

Neben ihren expressionistischen Formen nimmt die Architektur der Südkirche auch Motive des Sakralbaus aus der Zeit des frühen Christentums bis zum Spätmittelalter auf. Die äußere Gestaltung erinnert in ihren Grundzügen an romanische Kirchen in Italien und Frankreich, das Raumschema der Feierkirche hingegen greift auf Formen mittelalterlicher Baptisterien (Taufkirchen), etwa in Italien, zurück.

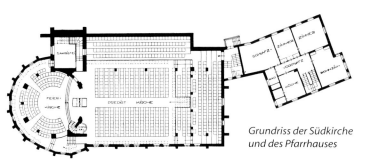

Grundriss der Südkirche
und des Pfarrhauses

Gebaute Liturgie

Die auffälligste Besonderheit der Südkirche ist ihre Unterteilung in zwei völlig verschiedene Gottesdiensträume: eine **Predigtkirche** mit annähernd rechteckigem Grundriss und – anstelle des traditionellen Chores – eine kreisrunde **Feierkirche**. Dieses ungewöhnliche Raumschema wird nur aus dem kirchengeschichtlichen Zusammenhang verständlich, in dem der Bau stand. Ende des 19. Jahrhunderts war innerhalb der evangelischen Kirche eine vom Gedankengut der Romantik beeinflusste Bewegung aufgekommen, welche die Liturgie des Gottesdienstes anreichern und ihm einen feierlicheren Charakter verleihen wollte. Andacht, Gebet, Gesang, Abendmahl und Taufe – das gemeinsame Erleben Gottes – sollten nun im Mittelpunkt stehen.

Gerade in Württemberg war der Gottesdienst jedoch seit der Reformation besonders arm an liturgischen Elementen. Er beschränkte sich – abgesehen vom Abendmahl, das aber nur sechsmal pro Jahr gefeierte wurde – auf die eigentliche Predigt sowie einige Gebete und Lieder. Ihren Ursprung hatte diese strenge Gottesdienstordnung im Denken und Handeln der württembergischen Reformatoren *Ambrosius Blarer* (1492–1564), der auch in Esslingen wirkte, und *Eberhard Schnepff* (1495–1558): So wurde die oberdeutsche Liturgie mehr von den Lehren des Schweizer Reformators Ulrich Zwingli als von Martin Luther beeinflusst. Vor diesem Hintergrund lässt sich die Südkirche mit ihrer speziellen Raumaufteilung als Kompromiss zwischen den Reformern und den Verfechtern der württembergischen Gottesdiensttradition bewerten.

Martin Elsaesser begründete die Zweiteilung des Kirchenraums 1924 in einem Referat folgendermaßen: »*Unser Predigtraum ist [...] ein Raum, der nicht vorwiegend sakralen Charakter trägt. Sakrale Handlungen im engeren Sinne sind Taufe, Trauung, Abendmahl, Handlungen, die fast durchweg mehr im kleinen Gemeindekreis vor sich gehen und nur in Ausnahmefällen einen großen Raum in Anspruch nehmen. Deshalb wird sich neben dem großen Predigtraum die Anlage eines kleineren Raumes für die eigentlich sakralen Handlungen empfehlen. Wenn man sich in dem Charakter und in der Ausgestaltung des Predigtraumes auf diesen nichtsakralen Charakter einstellt, so könnte man umso stärker einen kleinen*

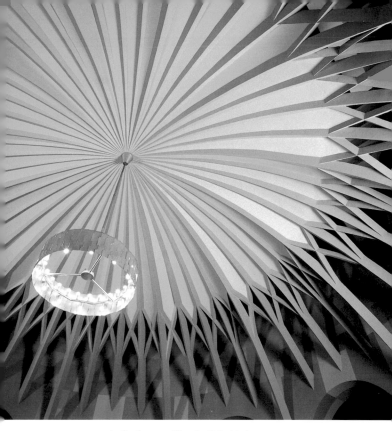

▲ *Deckengewölbe der Feierkirche*

sakralen Raum nun wirklich mit dem Geiste füllen, der dem evangelischen Sakrament entspricht. Vor allem wäre die Konzentration in diesem kleinen und bescheidenen Raum viel leichter möglich, als es jetzt bei unseren Sakramentshandlungen im Allgemeinen der Fall ist. Wenn eine bescheidene Gemeinde von vielleicht 30, 50 oder 100 Gemeindemitgliedern sich in einer Kirche versammelt, die für 1500 oder für 2000 Plätze Raum bietet, so wird diese Kirche durch die Ödigkeit des leeren Gestühls einen recht stimmungslosen Eindruck machen.«

Seite 20/21: *Blick in die Feierkirche* ▶▶

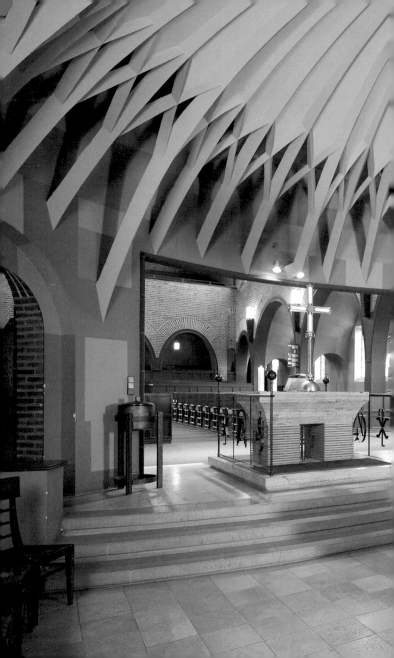

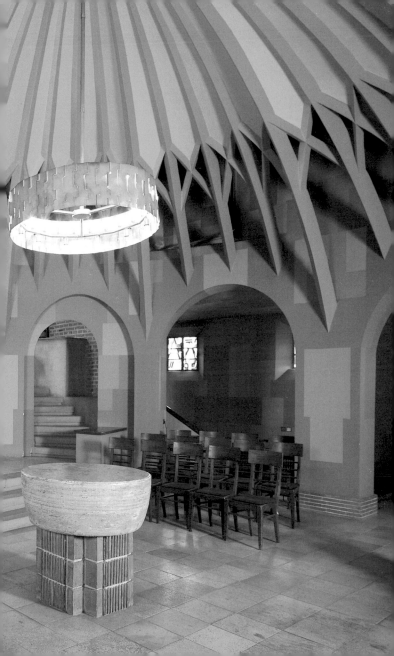

Inspirieren ließ sich Elsaesser wohl von einem Entwurf des berühmten Architekten *Karl Friedrich Schinkel* für eine Kirche am Spittelmarkt in Berlin. Der 1819 entstandene, nicht ausgeführte Plan sah eine lang gestreckte Predigt- und eine vieleckige, fast runde Abendmahlskirche vor, in deren Mitte der Altar stehen sollte.

Der Architekt: Martin Elsaesser (1884–1957)

Martin Elsaesser wurde am 28. Mai 1884 als Sohn eines evangelischen Theologen in Tübingen geboren. Nach dem Abitur studierte er von 1901 bis 1906 Architektur an der TH München bei *Friedrich von Thiersch* und an der TH Stuttgart bei *Theodor Fischer*, einem der wichtigsten Vertreter einer heimatbezogenen Baukunst in der Zeit um die Jahrhundertwende. Nach dem Studium begann er in Stuttgart seine Tätigkeit als freiberuflicher Architekt. Zunächst betätigte er sich hauptsächlich im Sakralbau: Bis zum Ersten Weltkrieg war er für mehr als dreißig Neubauten und Renovierungen von Kirchen verantwortlich. Sein bedeutendstes Gotteshaus aus dieser Zeit ist die **Gaisburger Kirche** in dem gleichnamigen Stuttgarter Stadtteil.

Schon bald erweiterte Elsaesser sein Tätigkeitsfeld und entwarf Schulen, Verwaltungsgebäude, Brücken sowie Ein- und Mehrfamilienhäuser. Besonders bemerkenswert und für seine weitere stilistische Entwicklung aufschlussreich ist die **Markthalle** (1911–14) im Zentrum Stuttgarts: Sie verbindet von der Gotik inspirierte Jugendstilelemente und Formen des Heimatstils mit einer modernen, von offen liegenden Stahlbetonträgern und einem Glasdach geprägten Innenarchitektur. Von 1911 bis 1913 war Elsaesser Assistent bei *Paul Bonatz* an der TH Stuttgart und erhielt dort 1913 eine Professur für mittelalterliche Baukunst.

Nach dem Ersten Weltkrieg wandte sich Elsaesser dem expressionistischen Stil zu. 1920 wurde er als leitender Direktor an die Kunstgewerbeschule Köln berufen. In Elsaessers Kölner Zeit fallen auch Planung und Baubeginn der Südkirche.

1925 folgte Elsaesser einem Ruf nach Frankfurt, dort wurde er zum Leiter des dortigen Hochbauamts ernannt. Während seiner Frankfurter

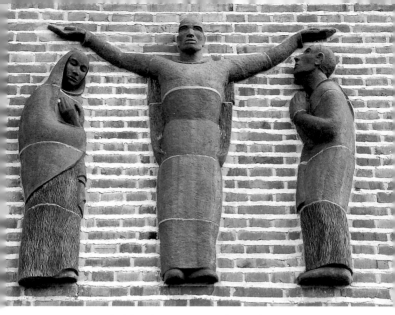

▲ *Relief über dem Eingang an der Nordseite*

Phase entwarf Elsaesser seine bedeutendsten Profanbauten: neben Schulen wie der Volksschule Römerstadt, Wohnhäusern, Schwimmbädern sowie Klinik- und Universitätsgebäuden vor allem die **Großmarkthalle** (1927–28) im Frankfurter Osten. Vom Sakralbau hatte sich Elsaesser unterdessen völlig abgewandt.

Weil Elsaesser als Vertreter der modernen Architektur in zunehmendem Maße von den erstarkenden Nationalsozialisten angefeindet wurde, gab er seine Stellung in Frankfurt 1932 vorzeitig auf. Nach der Machtergreifung von Adolf Hitler 1933 erhielt er in Deutschland keine Aufträge mehr. Anschließend zog er sich in die innere Emigration zurück.

Nach dem Zweiten Weltkrieg gelang es Elsaesser nicht, an seine Erfolge der Weimarer Zeit anzuknüpfen. 1947 wurde er als kommissarischer Professor für Entwerfen an die TH München berufen. Im Dezember 1956 wurde er emeritiert und starb am 5. August 1957 in Stuttgart.

»*Eine feste Burg*« – Die Südkirche von außen

Das Langhaus der außen fast vollständig aus Backstein errichteten Südkirche schmiegt sich an den Steilhang des Neckartals. Elsaesser nutzte diese Lage geschickt aus, indem er die Geschosshöhen genau der Hangneigung anglich: Das Erdgeschoss der Bergseite entspricht dem ersten Obergeschoss der Talseite. Unter dem Kirchenschiff befindet sich daher ein nur von Norden – der Talseite – belichteter Raum, den Elsaesser für einen großen Gemeindesaal unter der Predigtkirche, einen halbrunden Konfirmandensaal unter der Feierkirche, eine Küche und die sanitären Anlagen nutzte. Die Südkirche ist somit die frühe Form eines Gemeindezentrums – geschaffen zu einer Zeit, in der es noch üblich war, reine Kirchen zu errichten. Konsequenterweise ist das Pfarrhaus nicht freistehend, sondern – vermittelt durch einen gelenkartigen Übergangstrakt – an die Kirche angebaut.

Elsaesser schuf ein komplexes, in sich stark untergliedertes Bauensemble, das aus jedem Blickwinkel einen anderen Eindruck vermittelt. Betrachtet man die Anlage von Westen, so erscheint mit dem

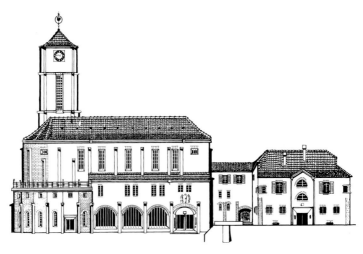

▲ *Aufrisszeichnung der Nordansicht*

24

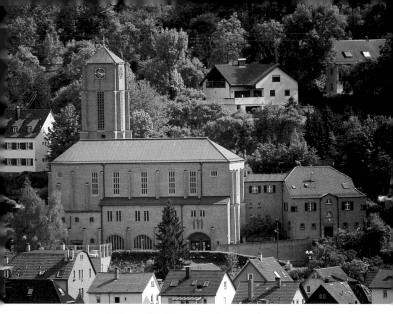

▲ *Ansicht der Südkirche von Norden mit Pfarrhaus*

Pfarrhaus eine kleinteilige, verschachtelte Architektur. Von Osten hingegen erhebt sich die Kirche als mächtige Gottesburg über dem Hang. Der Eindruck wird noch durch die wenigen und kleinen Fensteröffnungen unterstrichen. Auch Assoziationen an den Schiffsbau, die in der Architektur der 1920er Jahre sehr beliebt waren, lassen sich ausmachen. Der steile, halbrunde Chor erscheint wie ein die Wellen durchpflügender Bug, und das Geländer auf dem Chorumgang der Feierkirche wirkt wie die Reling.

Im Inneren ist das Langhaus der Südkirche räumlich fast ideal proportioniert: Länge, Breite und Höhe stehen in einem günstigen Verhältnis zueinander. Weil aber Predigt- und Feierkirche von der Talsohle aus gesehen im ersten Obergeschoss liegen, erscheint der Backsteinbau von außen im Verhältnis zu seiner Höhe sehr kurz. Das ebenfalls komplett aus Backstein errichtete Pfarrhaus mit Schwesternwohnung mildert diesen Eindruck nicht ab, weil es, obwohl an die Südkirche

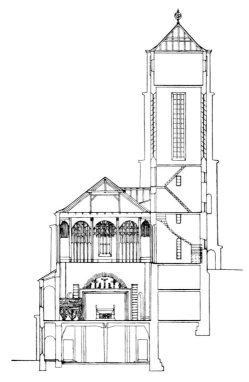

▲ *Schnitt durch die Südkirche*

angebaut, in den Hintergrund tritt und aus der Ferne wie ein eigenständiger Baukörper wirkt.

Die Aufteilung des Mittelschiffs in Predigt- und Feierkirche ist von außen nicht ablesbar. Nur der seitenschiffartige Gang, der die Feierkirche umgibt, lässt sich an seinen kleinen rechteckigen Fenstern erkennen. Generell sind die Fenster ein wichtiges Mittel der Außengestaltung: Ihre Form und Größe wechseln je nach Geschoss und Nutzung des dahinter liegenden Raums. So unterscheiden sich auf der Talseite die Fenster an der Seite der Predigtkirche deutlich von denen des

Gangs um die Feierkirche. Während diese, rechteckig und in Zweier-gruppen angeordnet, hoch und schmal wirken, sind jene bei gleicher Breite viel niedriger, fast quadratisch. Das Erdgeschoss verfügt über Rundbogenfenster – auffallend breite am großen Gemeindesaal, sehr schmale dagegen am Konfirmandensaal. Oben kennzeichnen die hohen rechteckigen Fenster das Mittelschiff.

Zwischen den Fenstern sind die Außenwände durch schlanke Strebepfeiler gegliedert, die jeweils von einem weit vorspringenden kleinen Dach gekrönt sind. Auch der vierstöckige Turm mit seinem quadratischen Grundriss hat an jeder Kante zwei rechtwinklig angeordnete Strebepfeiler, die ihm ein »gotisches« Erscheinungsbild verleihen. Sie verjüngen sich von Stockwerk zu Stockwerk, so dass der Turm nach oben hin schmaler zu werden scheint.

Am Pfarrhaus, das sich auf der Westseite an die Kirche anschließt, fallen vor allem die beiden spitzbogigen Treppenhausfenster und der giebelartige Wandaufsatz über dem rechteckigen Eingangsportal auf.

Die Innenarchitektur

Ich bin die Tür; wenn jemand durch mich
hindurchgeht, wird er selig werden.

Die Predigtkirche

Im Anfang war das Wort, und das Wort war bei Gott.

Man betritt die Kirche durch das **Hauptportal** an der Nordseite. Wandnischen und ein Mittelpfeiler erinnern an gotische Kirchenarchitektur. Über dem Portal befindet sich das Relief »**Mühselige und Beladene**«, das von *Dorkas Reinacher-Härlin* stammt. Es zeigt einen betenden Mann in demütiger Haltung und eine trauernde Frau, die ihren Oberkörper mit einem Umhang verhüllt hat, die beide von einem geradezu heroischen Christus gesegnet werden, ein klarer Verweis darauf, dass die Kirche als Burg Gottes eine Zuflucht darstellt.

In dem kleinen Foyer, von dem aus man links zu den Gemeindesälen gelangt, findet sich gleich gegenüber dem Eingang ein großes **Mosaikbild**, das für die Südkirche anlässlich ihres fünfzigjährigen Bestehens

1976 von *Hans-Gottfried von Stockhausen* entworfen wurde. Es stellt Jesus als den guten Hirten dar, ein Thema, das auch in dem kleinen Glasfenster des Treppenhauses zur Predigtkirche erscheint.

Aus dem schmalen, düsteren Treppenhaus betritt man den weiten hellen **Saal** der Predigtkirche, ein im Wesentlichen längsrechteckiger mit einer flachen Holzbalkendecke gedeckter Raum. Er besticht durch das gelungene Zusammenspiel unterschiedlichster Farben und Formen. Große hochrechteckige Fenster auf den beiden Längsseiten des Mittelschiffs und über der westlichen Empore lassen viel Tageslicht ins Innere und betonen so den relativ »sachlichen« Charakter der Predigtkirche, durch den sie sich so grundlegend von der Feierkirche am Ostende des Schiffs unterscheidet.

Auf der Südseite wird der Kirchenraum von einem in den Hang gebauten **Seitenschiff** begleitet, das von Kreuzgratgewölben überfangen wird. Große Rundbogen öffnen es zum Mittelschiff. Die Sitzbänke des Seitenschiffs sind rechtwinklig zu denen des Mittelschiffs angeordnet und steigen wie die unter der Westempore in Rängen an. Eine hölzerne Brüstungswand trennt sie vom Mittelschiff.

Dem Seitenschiff entsprechen auf der Nordseite kapellenartige tonnengewölbte **Nischen**, die sich zum Hauptschiff weiten und mit Durchgängen verbunden sind. Diese Gliederung erinnert an spätgotische Seitenkapellen, aber auch an das Wandpfeilerschema barocker Kirchen. Hier spielen sicherlich Elsaessers Kenntnisse des mittelalterlichen Sakralbaus eine Rolle.

Die unverputzten Wände des Mittelschiffs bestehen aus roten Backsteinen, die mit Zement verfugt sind. In expressionistischer Manier hat Elsaesser das notwendige Übel Zementverfugung für einen visuellen Knalleffekt genutzt: Der Zement tritt jeweils auf der Längsseite der Backsteine etwas aus der Wandflucht hervor und erzeugt dadurch bei einfallendem Sonnenlicht eindrucksvolle Schattenspiele, welche die Plastizität der Architektur steigern. Zudem mildert er den strengen Charakter der Backsteinmauern und verbessert die Akustik des Raums. Die sichtbar belassene Ziegelarchitektur mit den breiten Fugen lässt dabei unweigerlich an byzantinisches Mauerwerk denken, insbesondere in der Bogenarchitektur.

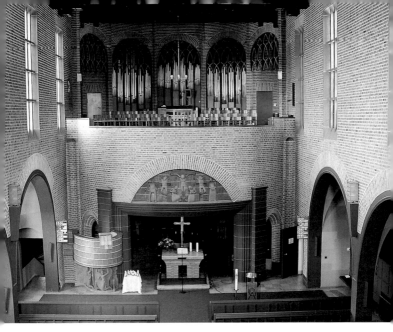

▲ *Innenansicht nach Osten*

In einem auffälligen Gegensatz zu den Backsteinwänden des Mittelschiffs stehen die Wände und Decken der Seitenschiffe. Sie sind verputzt und von einer Schablonenmalerei bedeckt, die sich aus verschiedenfarbigen, ineinander verschachtelten Rechteckfeldern zusammensetzt. Bläuliche, gelbe und ockerfarbene Felder wechseln sich hier mit verschiedenen Grautönen ab. Man fühlt sich beinahe an Formen des Kubismus erinnert. Das kräftige, leicht ins Blaue tendierende Dunkelgrau der Pfeiler und Arkadenlaibungen der Seitenschiffe trennen die beiden gegensätzlichen Wandstrukturen scharf voneinander. Im gleichen Grauton gehalten sind die Umrahmung des »**Triumphbogens**« zwischen Predigt- und Feierkirche sowie die Sitzbänke. Die rötlichen steinernen Fensterrahmen des Mittelschiffs, die terrakottafarbene Kanzel sowie die dunklen Holzbalken unter der beigefarbenen Mittelschiffdecke runden die farbliche Vielfalt harmonisch ab.

Die Feierkirche

Herr, mach uns still und rede du.

Ein breiter rechteckiger Durchlass leitet zur Feierkirche über. In portalartiger Manier wird er von zwei rustizierten Pfeilern gerahmt.

Die Feierkirche entfaltet eine völlig andere Raumwirkung als die Predigtkirche. Sie bildet einen kuppelgewölbten **Zentralbau** über einem kreisrunden Grundriss und ist hinter der Kanzel in das Mittelschiff des Predigtsaales hineingebaut, aber nur etwa halb so hoch wie dieser, so dass sie zugleich die Orgelempore der Predigtkirche trägt.

An der Nahtstelle zwischen den beiden Kirchenräumen steht der mächtige **Altartisch**, der von beiden Seiten aus nutzbar ist. Auf ihm erhebt sich ein aus Leuchtstoffröhren gebildetes **Kreuz**. Die neue Errungenschaft der Elektrizität wurde hier künstlerisch genutzt. Das hell erleuchtete Kreuz wurde somit zu einem Sinnbild für den auferstandenen Christus. Den Altar rahmen links und rechts zwei Gitter mit dem griechischen Christusmonogramm *XP* (Christos), den Zeichen für *Alpha* und *Omega* und den ineinander verschlungenen Buchstaben *IHS* als Kürzel für Jesus. Auf seinen Enden sitzen jeweils Kugelkreuze, Symbol für die durch Christus erlöste Welt.

Auf ihrer Rückseite ist die Feierkirche von einem schmalen seitenschiffartigen Gang umgeben, der zwischen ihr und der vieleckigen Außenwand vermittelt. Als eine Art **Chorumgang** öffnet er sich in einer Reihe von Rundbogenarkaden zum Inneren des Kuppelgewölbes hin. Seine Außenwand ist von kleinen rechteckigen Fenstern durchbrochen, die mit bunt bemalten Scheiben verglast sind und daher nur diffuses Licht in das Innere lassen. Die Glasarbeiten entstanden 1926 nach Entwürfen von Elsaesser in den Werkstätten der Firma *Saile* in Stuttgart. Sie entfalten besonders beim morgendlichen Gottesdienst ihre Wirkung auf die Gläubigen, die in der Predigtkirche versammelt sind, tauchen sie doch den Raum hinter dem Altar in ein mystisches Licht. Ein emotionales Gottesdiensterleben durch die Inszenierung des Raumes war erwünscht.

Backstein als das Baumaterial, das die Predigtkirche dominiert, fehlt in der Feierkirche einschließlich »Chorumgang« fast ganz – lediglich die Sockel von Altar und Taufstein sind aus Backstein gemauert. Die

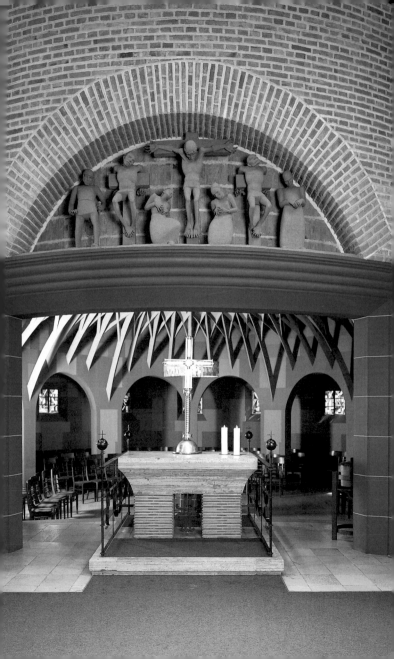

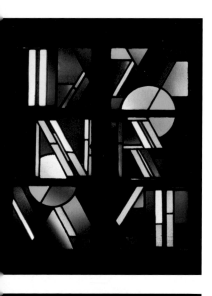
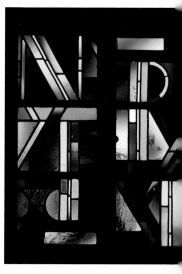
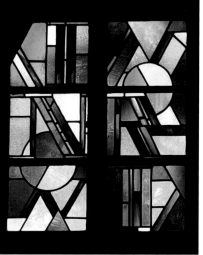
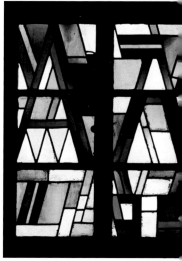

▲ *Fenster am Umgang der Feierkirche nach Entwürfen Martin Elsaessers*

erputzten Wandpartien zeigen eine ähnliche Schablonenmalerei wie die der Predigtkirche, allerdings mit wärmeren Farbtönen.

Im Gegensatz zur auffallend hellen Predigtkirche erhält das Rund der Feierkirche nur indirekt Licht von außen. Allein die bunten Glasfenster des »Chorumgangs« und die rechteckige Öffnung zur Predigtkirche lassen etwas Tageslicht in den Kuppelraum ein, so dass er in einem geheimnisvoll wirkenden Halbdunkel liegt. Gerade dadurch kommt seine ungemein faszinierende Deckenstruktur besonders gut zur Geltung: ein **Strahlengewölbe** aus Putz, der mit einem Drahtgeflecht bewehrt ist (Rabitzputz). Alle Strahlen treffen sich oben im Mittelpunkt der Kuppel, unter dem der Taufstein steht. Die Wirkung der Gewölberippen wird noch durch deren zweifache Farbfassung unterstrichen, die der Architektur selbst im Dämmerlicht noch eine starke Plastizität verleiht.

Das höhlenartige, bizarr anmutende, an gotisches Maßwerk erinnernde Strahlengewölbe und die warmen Farben der Schablonenmalerei vermitteln eine überaus feierliche Stimmung, zu der auch die künstliche Beleuchtung beiträgt: Ein im Mittelpunkt der Kuppel aufgehängter, über dem Taufstein schwebender Lampenschirm taucht den Raum in ein sanftes, gedämpftes Licht.

Die Emporen
Singet dem Herrn ein neues Lied!

Einen ganz eigenen Charakter besitzt die kreisrund gewölbte Hinterwand der **Chor- und Orgelempore**. Sie besteht aus fünf Backsteinarkaden, wobei die mittleren drei das Pfeifenwerk der **Orgel** umgeben. Zwischen den vorderen Orgelpfeifen und den Arkadenbögen ist eine Gitterstruktur angebracht, die Anklänge an gotisches Maßwerk zeigt.

Auf der Westseite der Predigtkirche befindet sich ebenfalls eine **Chorempore**, die auf drei parabelförmigen Bögen ruht. Diese Form ist typisch für den Expressionismus und lässt sich als eine Neuinterpretation des gotischen Spitzbogens deuten.

Die beiden Emporen spielten eine wichtige liturgische Rolle, indem sie es dem Chor erlaubten, sich geteilt aufzustellen, so dass er mittels Wechselgesang die Gemeinde umschließen und dadurch mit ihr

gleichsam eine Einheit bilden kann. Hier lässt sich offensichtlich ein Verschmelzen der liturgischen Ideen Otto Riethmüllers, der selbst solche Wechselgesänge schrieb, mit den architektonischen Vorstellungen des Architekten finden.

Die künstlerische Ausstattung

Herr, wie sind deine Werke so groß und so viel!

Die Ausstattung der Südkirche ist größtenteils an der *Kölner Kunstgewerbeschule* entstanden, deren leitender Direktor Elsaesser von 1920 bis 1925 war. Zu ihr gehören einmal die zahlreichen verschiedenen Lampenformen im Art-déco-Stil, vor allem aber die wenigen, aber eindrucksvollen plastischen Kunstwerke.

In der halbkreisförmigen Nische über dem Altar fällt die **Kreuzigungsgruppe** von *Maria Eulenbruch* ins Auge. Die ungemein ausdrucksvolle Terrakottaplastik orientiert sich an der Kreuzigungsszene wie sie in Matthäus 27 und Markus 15 beschrieben ist. Sie zeigt den leblosen Jesus und die beiden mit ihm gekreuzigten Schächer, umgeben von Maria Magdalena, Maria, der Mutter des Jakobus, Salome, der Frau des Zebedäus, und einem römischen Hauptmann. Die Figuren sind weder naturgetreu dargestellt noch zeigen sie individuelle Gesichtszüge. Ihre übergroßen, teilweise verkrampft wirkenden Gliedmaßen dienen – ganz im Sinne des Expressionismus – dazu, seelischen Schmerz auszudrücken. Auch hier findet sich ein Wiederaufgreifen gotischer Darstellungen. Die vergleichsweise großen Füße der Gekreuzigten erinnern an die Kreuzigungen des berühmten altdeutschen Malers Grünewald, so im Isenheimer Altar. Im Kruzifix kulminieren zwei verschiedene künstlerische Gestaltungsmöglichkeiten, die in dieser spannungsgeladenen Ausprägung sehr selten zu finden sind. Der obere Teil entspricht einer typisch gotischen Darstellung, die Jesus leidend, voll Schmerzen zeigt. Hingegen greift der untere Teil romanische Elemente auf; denn der Auferstandene präsentiert sich als ein stehender, triumphierender Jesus.

Ebenfalls aus Terrakotta bestehen die drei **kanzeltragenden Engel** von *Dorkas Reinacher-Härlin*, Professorin an der Kölner Kunstgewerbeschule und Lehrerin Maria Eulenbruchs. Sie knien auf einem nur weni-

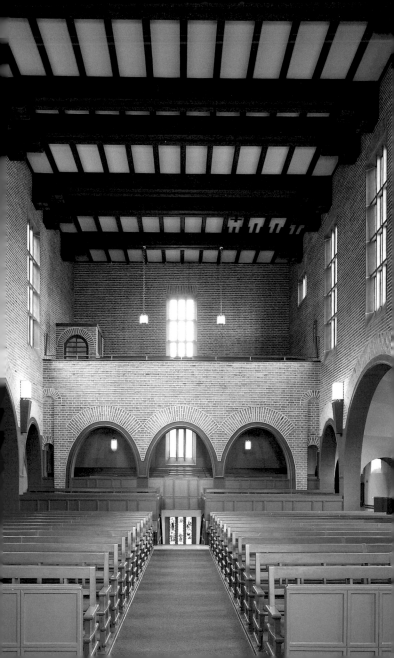

ge Zentimeter hohen Sockel. Reinacher-Härlins Stil ist ein ganz ande
rer. Ihre Engel wirken wie der Christus über dem Hauptportal als herc
ische, unnahbare Lichtgestalten. Die Kanzel selbst ist Gemeinschaft:
arbeit einer Klasse der Kunstgewerbeschule. In ihren Terrakottafliese
ist der Text der Seligpreisungen aus der Bergpredigt nach Matthäu
5, 3–12 eingearbeitet:

*»Selig sind, die da hungern und dürsten nach der Gerechtigkeit, denn si
werden satt werden.*
Selig sind, die reinen Herzens sind, denn sie werden Gott schauen.
*Selig sind, die um der Gerechtigkeit willen verfolgt werden, denn ihne
gehört das Himmelreich.«*

Die lettische Gemeinde in der Südkirche

Der Zweite Weltkrieg brachte unsagbares Leid über ganz Europa. Un-
zählige Menschen mussten sich in Bewegung setzen, fliehen und ihre
Heimat verlassen. So trieb der Krieg viele lettische Familien nach Ess-
lingen; die meisten kamen im Herbst 1945. Auf Veranlassung der ame-
rikanischen Militärverwaltung wurden die lettischen Flüchtlinge in
der Pliensau-Vorstadt zusammengezogen. In einer für alle Beteiligten
schmerzhaften Aktion wurden die Letten in die Häuser ein- und um-
quartiert. Bis zur Jahreswende 1945/46 fanden so etwa 8000 Letten ein
neues Zuhause. Esslingen entwickelte sich durch die historischen Er-
eignisse zu einer der größten lettischen Kolonien in Westdeutschland
und zu einem bedeutenden Zentrum für lettische Kultur. Mehrere letti-
sche Verlage, eine Zeitung, Theater und Konzerte dokumentierten ein
pulsierendes kulturelles Leben. Nach einiger Zeit zog die Mehrheit der
Letten weiter in die USA, wo sie ihre endgültige neue Heimat fanden.

Die aus Lettland Vertriebenen gehörten der evangelisch-lutherischen
Kirche an. Sie fanden ihre geistliche Heimat in der Südkirche. Seit dem
Erntedankfest 1945 ist die Südkirche auch Sitz eines Erzbischofs der
evangelisch-lutherischen Kirche Lettlands. Bis heute werden Gottes-
dienste in lettischer Sprache in der Kirche abgehalten.

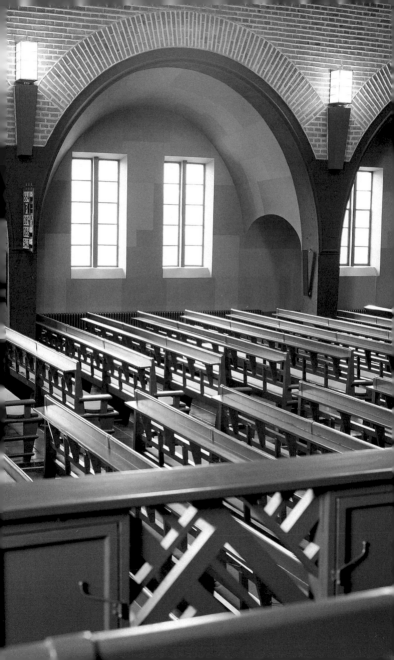

Die Südkirche – ein Gesamtkunstwerk

Das Licht des Lebens

Mit der Südkirche Elsaessers findet sich in Esslingen eines der wichtigsten Beispiele expressionistischer Kirchenarchitektur des Protestantismus in Deutschland. Von Elsaesser wahrscheinlich in enger Abstimmung mit Otto Riethmüller konzipiert, bildet die Kirche ein großartiges Gesamtkunstwerk ihrer Zeit. Elsaesser hat noch Wert auf das kleinste Detail gelegt, sei es bei der Gestaltung der bis heute erhaltenen originalen Messinglampen oder der Sitzbänke im Kirchenschiff, die dank ihrer durchbrochenen Rückenlehnen nicht wie ein großer statischer Block im Raum wirken, sondern in die ausgeklügelte Lichtregie Elsaessers einbezogen worden sind. Selbst die Anzeigetafeln für die Liedtexte, die jeweils von drei

▲ *Art-déco-Lampe am Aufgang zur Empore*

kleinen Kreuzen bekrönt werden, fügen sich dem Gesamtentwurf ein.

In der Architektur der Südkirche verbinden sich in mannigfacher Weise Tradition und Moderne. Tradition wird im Baumaterial und vielen Einzelformen spürbar, die Moderne in der konsequenten Verwendung modernster Technik selbst im künstlerischen Bereich. Mit dem Material Backstein griff der Architekt einen Baustoff auf, der seit dem späteren 19. Jahrhundert die Architektur der Industriestadt maßgeblich geprägt hatte, vorzugsweise im Industrie-, aber auch im Wohnbau. So gelang Elsaesser ein moderner Kirchenbau, der einerseits zeitgemäß war, andererseits nicht durch zu moderne Formen die Gemeinde vor den Kopf stieß.